My first 3 letter words

by
Penric gamhra

Renee Farmer

ISBN-13: 978-1547151073
ISBN-10: 1547151072

My 3 letter word

3 letter words
My first 3 letter words
3 letter words
It is so easy to learn
It is so easy to learn
Easy like 1 2 3
Easy like A B C
It is easy to say
3 letter words

3 letter puzzle

It is puzzle time
Puzzle time
Come puzzle your brain
Come puzzle your mind
It can be easy
It can be fine
Do it one time
Do it two time
Do it sometime
Do it anytime
Do it night time
Do it daytime
Do it
It's puzzle time

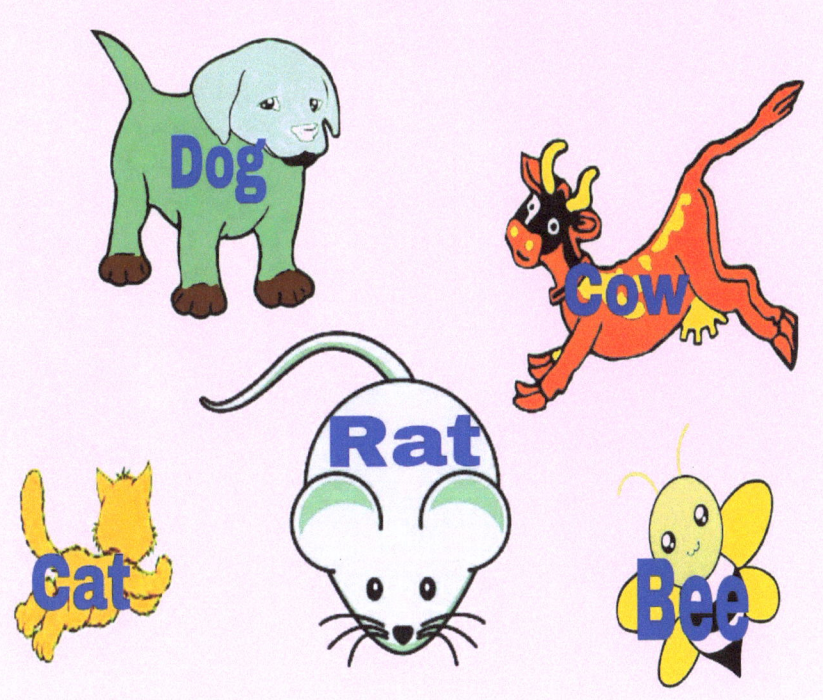

Y R M B B
H R U S U
A G U G S
M B R A G
M A W J F

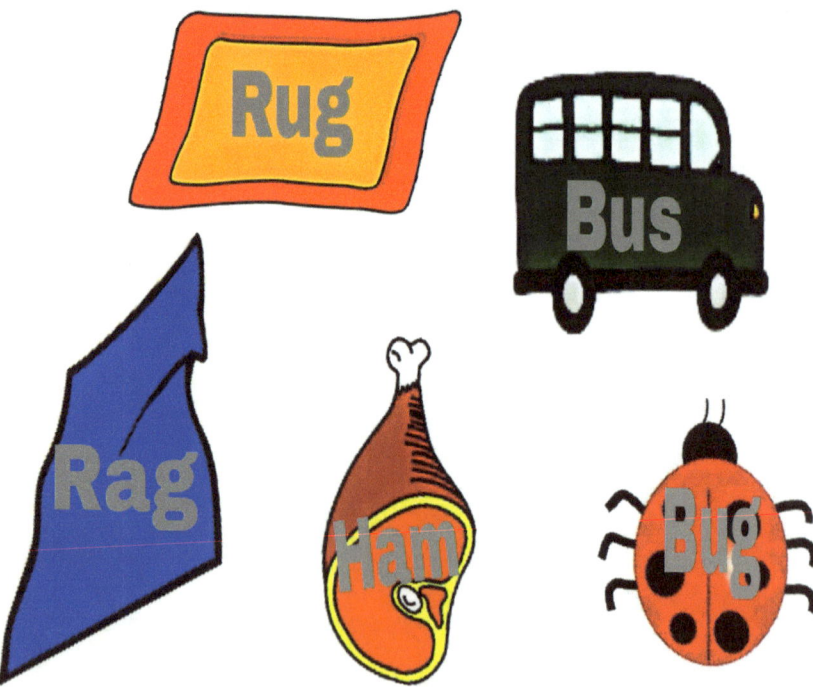

V D F C C
A L A J U
E U F D B
R I M B I
Z T N U N

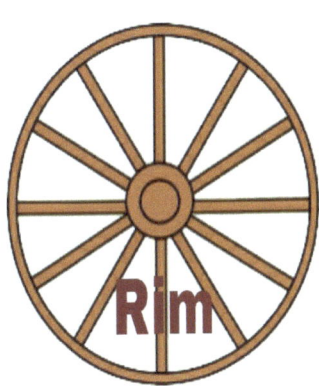
Rim

Dad

Elf

Cub

Nun

G P P Y A
D O R A H
D U T B C
H I B E L
F U F W Y

Y T R X T
G E A O O
D C E B L
C X N D B
A J N I B

N L Y M E
F L E M C
F O R E I
I W X A Y
J U G C H

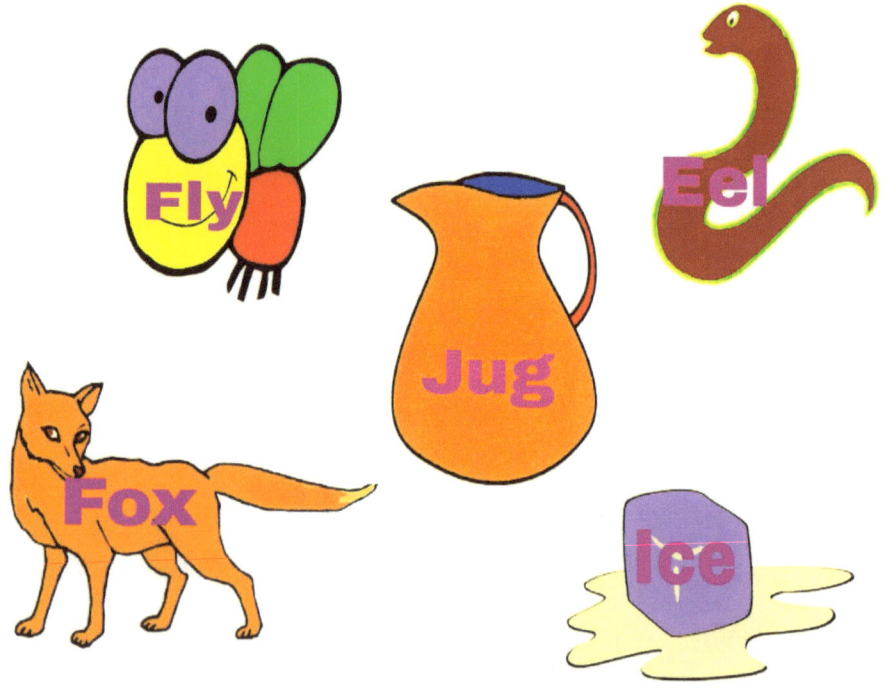

J A W M R
T Z S Q Y
M K G G E
Y U E U P
N I G I J

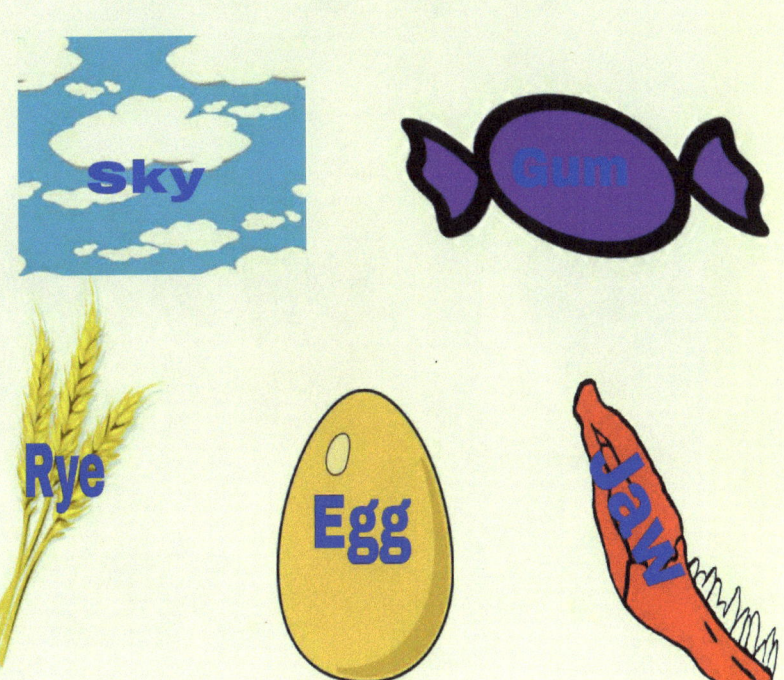

R W B G K
Y A A N L
T B C A F
Y W A V L
P U C L Y

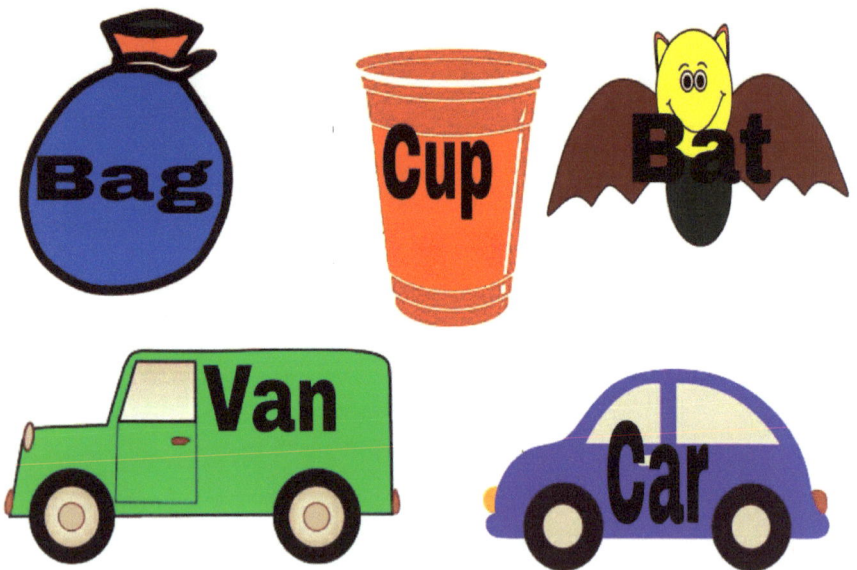

N Y E I P
A E L Z N
M O J T I
G A E V P
Q N J E I

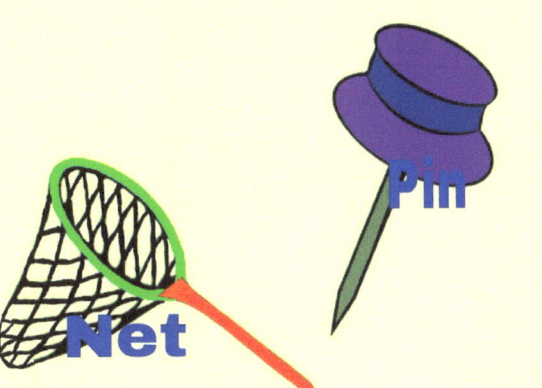

C Y O B L
E A N N J
E O B U D
A B V E B
O G E G W

U O K B F
X E C O T
G D D X L
G U M A Y
Z M R W P

N H H E X
O O P L I
G K F K N
F A T O S
P U P C G

J T L V M
O E O N A
G K E Y N
D E B T N
A R T G Y

Key

Toy

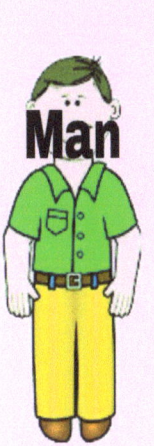
Man

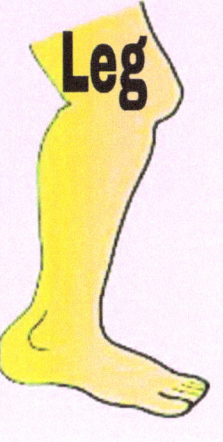
Leg

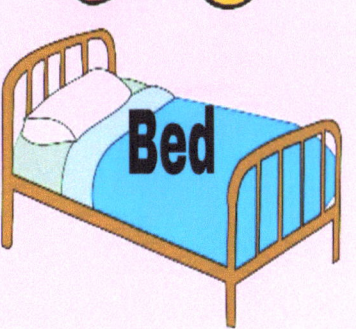
Bed

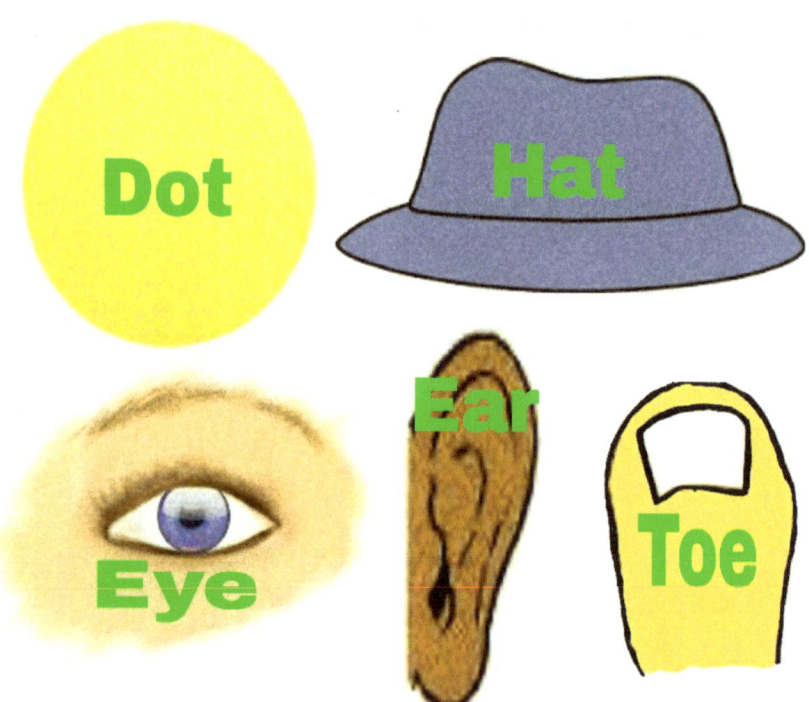

T T M O X
E L W I H
N I S O V
P A M X P
P O N E N

P W C P B
S I A J Q
U W G J U
N C T N A
O W L A O

 Jog

 Hop

 Fun

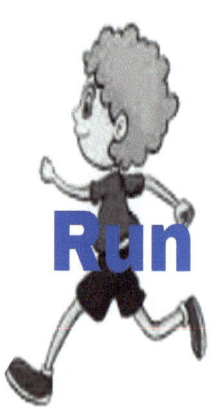 Run

Pan

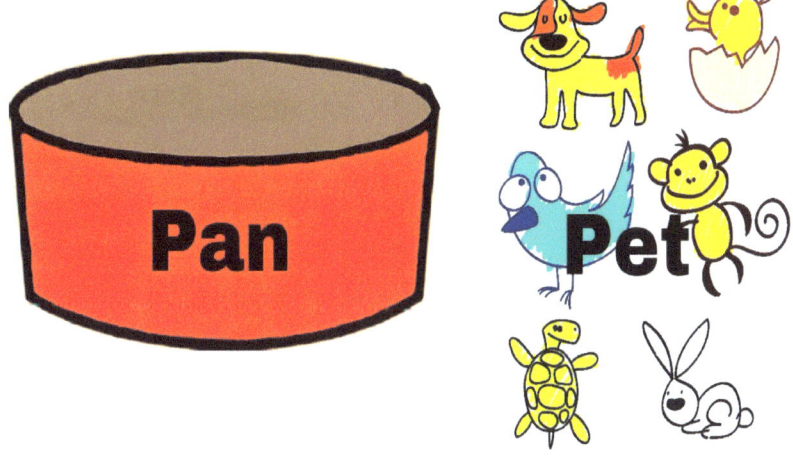
Pet

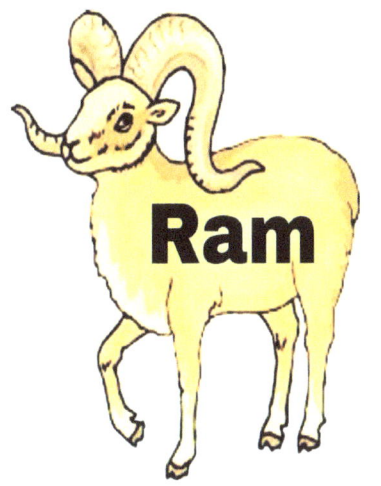
Ram

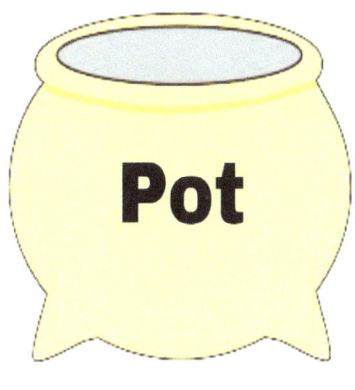
Pot

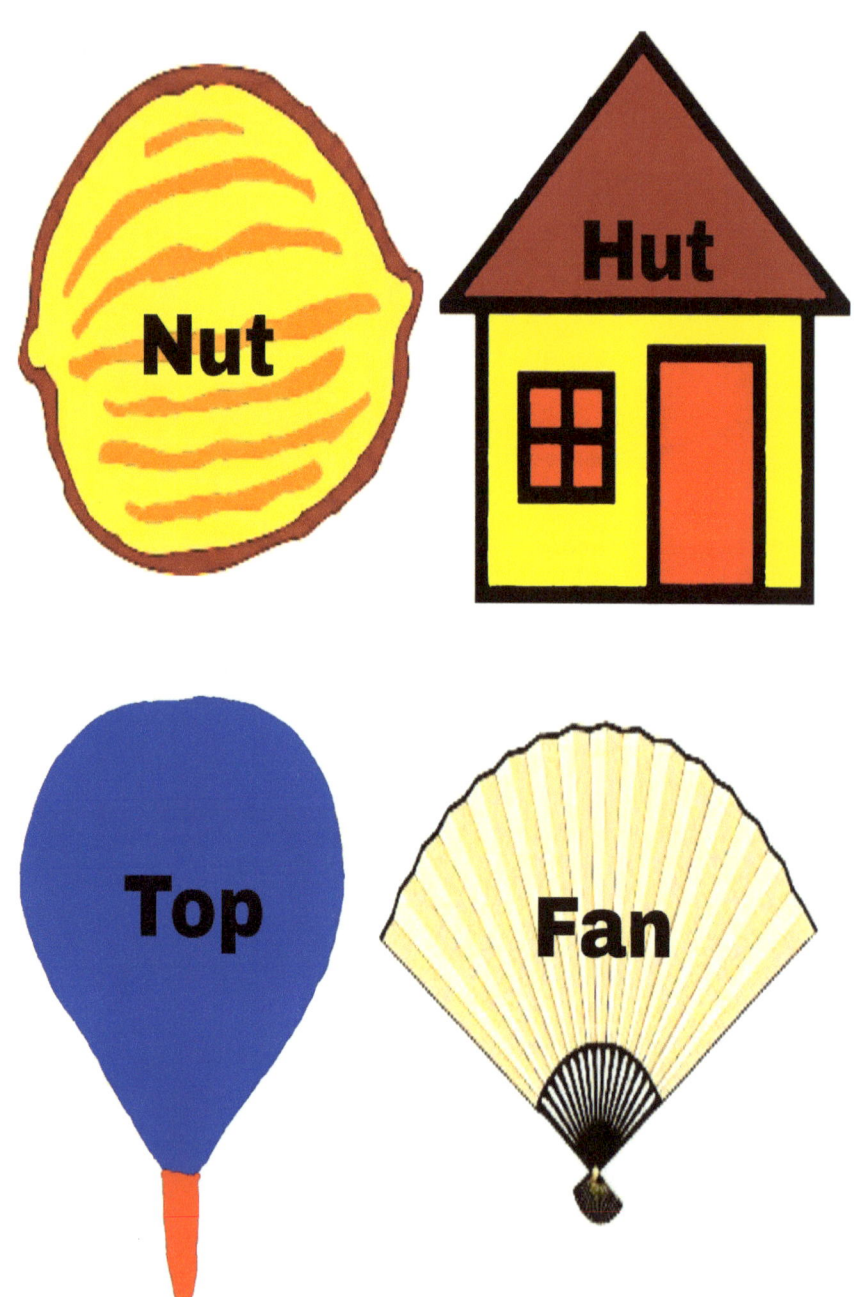

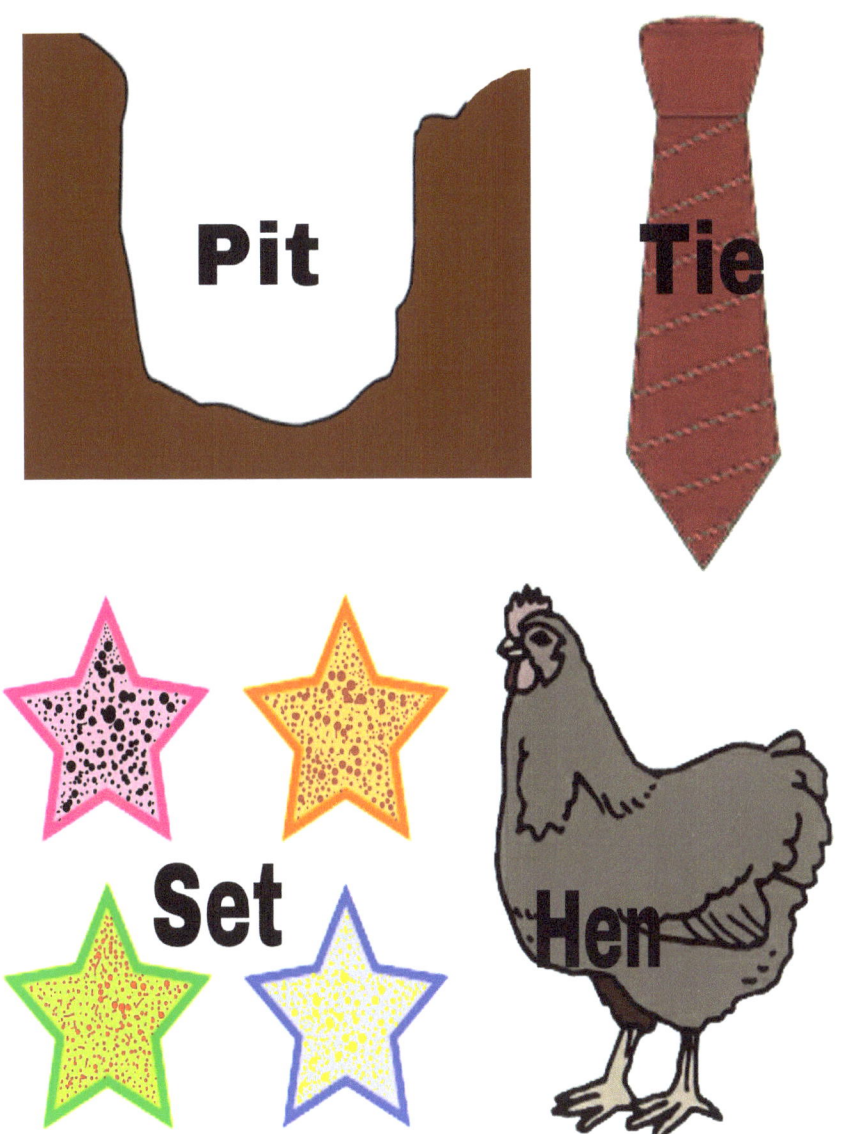

~ Little Secret ~

A fimi journal Production inc.

Penric Gamhra

Renee Farmer

Copyrighted Material @ 2017

All rights reserved.

www.ingramcontent.com/pod-product-compliance
Lightning Source LLC
Chambersburg PA
CBHW041119180526
45172CB00001B/325